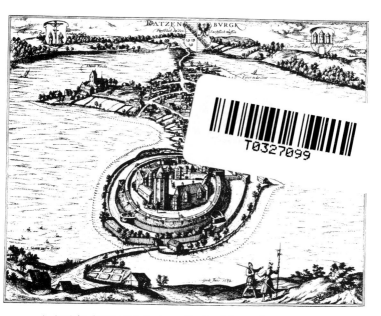

▲ *Ansicht der Stadt Ratzeburg, Kupferstich von Gert Hane, 1588*

liegt bei Einhaus. Ein **Radkreuz** aus dem 15. Jahrhundert erinnert an seinen Tod. In der nordöstlichen Apsis des Domes ist sein Lebens- und Sterbeweg auf einer großen Tafel in zwölf Bildern dargestellt.

Das Christentum schien in diesem Landstrich ausgerottet zu sein, doch die Geschichte ging weiter. Der Sohn des erschlagenen Fürsten Gottschalk gewann das Machtgebiet seines Vaters zurück. Im Jahre 1093 schlug er in der Schlacht bei Schmilau – südlich von Ratzeburg – die gegen ihn kämpfenden Slawen vernichtend. Sein Herrschaftsgebiet umfasste schließlich alle slawischen Stämme vom heutigen Lübeck bis Vorpommern. Weil aber seine Erben ermordet wurden, erhielt der Kaiser das Recht, das Reich der Obodriten als Lehen zu vergeben. Auf diese Weise kam das Gebiet der Polaben an *Heinrich den Löwen*, den Herzog der Sachsen, der es 1143 dem Grafen *Heinrich von Badewide* übertrug.

An diese Ereignisse erinnert der **Heinrichstein**, der am südwestlichen Eingang zum Dombereich steht. Seine Inschrift lautet übersetzt: »Zur Zeit König Konrads und Herzog Heinrichs von Sachsen kam Graf Heinrich nach Ratzeburg und gab dort als erster dem Christentum eine feste Grundlage. Seine Seele ruhe in Frieden! Amen«.

Zur festen Grundlage des Christentums gehört nach damaliger Ansicht eine klar gegliederte Struktur: ein **Bistum**. Auf dem Reichstag in Goslar (1154) erteilte Kaiser *Friedrich Barbarossa* seinem Vetter Heinrich dem Löwen das Recht, in den Bistümern Oldenburg, Mecklenburg und Ratzeburg Bischöfe nach eigener Wahl einzusetzen. Die darüber ausgefertigte Urkunde ist als Faksimile in der Kunstkammer des Ratzeburger Domes ausgestellt.

Heinrich der Löwe wählte *Evermod* zum ersten Bischof für Ratzeburg. Er war der Propst des Prämonstratenserklosters Unser Lieben Frauen zu Magdeburg. Das Gebiet des Bistums Ratzeburg war nicht groß. Es reichte von Elbe und Bille bis an die Ostsee in das Gebiet von Wismar.

Zehn Jahre nach seinem Amtsantritt, also etwa im Jahre 1165, wurde mit dem **Bau des Ratzeburger Domes** begonnen. Heinrich der Löwe förderte dieses Vorhaben mit dem damals sehr hohen Zuschuss von jährlich 100 Mark Silber. Die Dome der anderen beiden Bischofsstädte Schwerin (Baubeginn 1171) und Lübeck (Baubeginn 1173) wurden in ähnlicher Weise gefördert. Die vierte von Heinrich erbaute Kirche ist der Braunschweiger Dom.

Der Bau in Ratzeburg ging zügig voran: Als Evermod im Jahre 1178 starb, konnte er bereits im südlichen Querschiff beigesetzt werden. Zwei Jahre später verlor Heinrich der Löwe seine Macht. Er war des Hochverrats beschuldigt worden und wurde aus dem Reichsgebiet verbannt. Auf seinem Zug in die Verbannung wurde er von den Bürgern der Stadt Bardowick gedemütigt: Sie weigerten sich, ihn in ihre Mauern einzulassen. Einige sollen ihm von der Stadtmauer herunter die blanke Rückseite entgegen gestreckt haben. Während der Verbannungszeit hat der Bau des Ratzeburger Domes wahrscheinlich geruht, denn Heinrich wird nicht mehr die Möglichkeit der jährlichen Zuweisung gehabt haben.

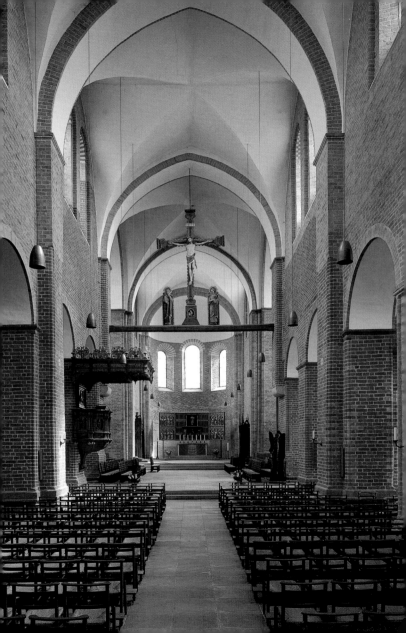

Ein baulicher Zeuge dieser **Unterbrechung am Bau** könnte die Naht sein, die man heute noch im Mauerwerk des Domes sehen kann: Etwa in Kanzelhöhe erkennt man auf beiden Seiten des Mittelschiffes eine klare Linie diagonal zwischen den rötlichen und den gelblichen Ziegelsteinen. In Höhe der Fenster verläuft sie waagerecht. Als die Bauleute zu Beginn der 1180er Jahre bis zu dieser Stelle gelangt waren und ihnen aus Geldmangel der Weiterbau nicht möglich war, hat man zwischen den Pfeilern wohl eine schlichte Wand aufgeführt, diesen Teil des Gebäudes mit Bohlen abgedeckt und auf bessere Zeiten gewartet. Als die gekommen waren, wurde anderer Ton verwendet, der beim Brennen eine gelbe Grundfarbe annahm.

1189 konnte Heinrich der Löwe die Verbannung verlassen. Seine Rückkehr glich einem Triumphzug. Bei allem Erfolg hatte er darüber aber nicht die Demütigung der Bardowicker Bürger vergessen. Er belagerte, eroberte und zerstörte ihre Stadt. Das aus den Fenstern des Bardowicker Domes ausgebaute Glas – und möglicherweise auch seine Glocke(n) – wurden für den Weiterbau in Ratzeburg verwendet.

Vollendet wurde der Dom unter dem vierten Ratzeburger Bischof, *Heinrich*, im Jahre 1225. Die Klostergebäude und die Bischofskurie wurden in den folgenden Jahrzehnten bis zum Ende des Jahrhunderts fertig gestellt.

Während der Verbannung Heinrichs des Löwen veränderten sich die Machtverhältnisse im nördlichen Deutschland. Die Ratzeburger **Bischöfe** erlangten eine gewisse Eigenständigkeit, schließlich sogar die **Reichsunmittelbarkeit**. Ihre Macht und auch ihre Finanzmittel blieben trotzdem relativ bescheiden, die Beziehungen zu den Herzögen von Sachsen-Lauenburg (den Nachfolgern der Grafen von Ratzeburg) waren häufig durch Zwist belastet. Dieser Streitigkeiten wegen residierten die Bischöfe vorzugsweise im Schloss zu Schönberg, etwa 25 km nordöstlich gelegen.

Das **Domkapitel** bestand aus einem Probst und zwölf bis sechzehn Domherren. Sie waren überwiegend Söhne des zum Umfeld des Bistums gehörenden Adels, später auch der wohlhabenden Bürger aus Lübeck und Wismar. Zumeist hatten sie die Schule durchlaufen, die mit dem Dom von Anfang an verbunden war. Im 15. Jahrhundert lockerte

*Triumphkreuzgruppe, um 1260* ▶

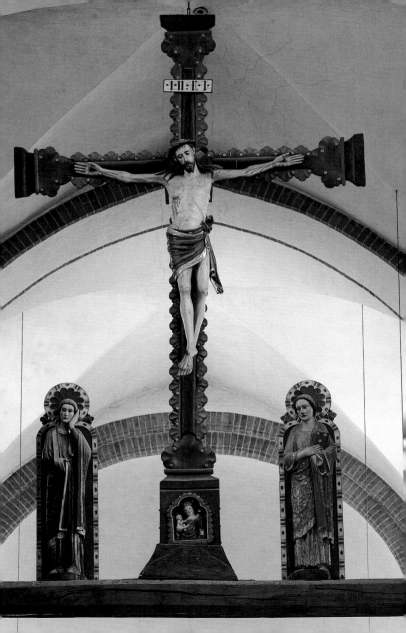

sich die strenge Lebensweise nach der Regel des heiligen Augustinus. Die Domherren verließen die Klausur und bezogen eigene Kuriengebäude im **Dombezirk**. Dieser Bezirk war 1439 gegen die herzoglich lauenburgische Stadt Ratzeburg abgegrenzt worden. Noch heute lassen drei in die Straße eingelassene, mit einem Kreuz versehene Steine die Grenze erkennen: zwei an der Einmündung der Straße »Im süßen Grund« in den Domhof, einer mitten in der Straße in Höhe Domhof 44.

1504 verwandelte sich der geistliche Konvent in ein weltliches **Chorherrenstift**. In den folgenden Jahren versuchten die lauenburgischen Herzöge mehrfach, das Stift in ihre Gewalt zu bringen. Diese Versuche eskalierten, als nicht *Magnus*, ein Sohn des Herzogs *Franz*, zum Bischof gewählt wurde, sondern *Christoph von der Schulenburg*.

Im Mai des Jahres 1552 stiftete Herzog Franz die in seiner Burg lagernden Landsknechte dazu an, sich ihren Sold aus dem Dom zu holen. Die Soldaten raubten die liturgischen Geräte, zerstörten den Mittelteil des Altars, hängten die Glocken ab und entfernten die Metallverzierungen einiger Grabplatten. Die Spuren sind noch heute zu erkennen: Auf der an der Nordwand aufrecht stehenden **Grabplatte des Bischofs Volrad von dem Dorne** waren alle jetzt rot erscheinenden Teile mit Metall ausgelegt. Man sieht noch die Dübel, mit denen diese Stücke ehemals auf dem Stein befestigt waren. Die Landsknechte hoben sogar die Platten an, öffneten die darunter liegenden Särge und fledderten die Leichen. Gewiss nicht ohne ursächlichen Zusammenhang mit der Verwüstung seiner Kirche verkaufte Christoph von der Schulenburg zwei Jahre später (1554) sein Bistum an den Herzog von Mecklenburg für den Preis von 10 000 Reichstalern. Er war zuvor lutherisch geworden, heiratete und verließ Ratzeburg ohne Gruß und Lebewohl. – Ein ähnlicher Raubzug wiederholte sich 1574.

Etwa 1520 wurde der gesamte Hohe Chor ebenfalls durch einen lauenburgischen Herzog gegenüber dem ursprünglichen (und heutigen) Eindruck völlig verändert: Herzog Magnus hatte für das Grab seiner Eltern in der Mitte des Hohen Chores eine Platte anfertigen lassen, die über den Fußboden hinausragte. (Dieser Stein steht jetzt, stark abgetreten, an der Ostwand des sogenannten Lauenburger Chores.)

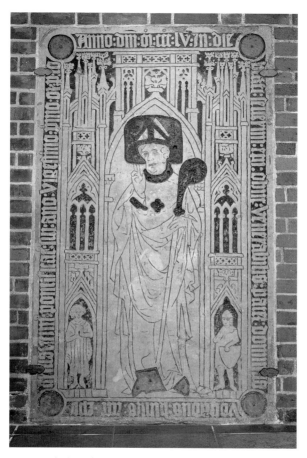

▲ *Grabplatte für Bischof Volrad von dem Dorne († 1355)*

Das Domkapitel klagte dagegen, weil diese Grabplatte beim Gottes-
dienst hinderlich war. Die Klage wurde schließlich vom Papst so ent-
schieden, dass dieser Stein »schlicht abgetan« werden müsse. Herzog
Magnus legte dies Urteil so aus, dass er den Hohen Chor um etwa 1,20

bis 1,50 Meter über das jetzige Niveau erhöhen ließ. Der »Stein des Anstoßes« verschwand darunter.

Damit endete zwar der von der Gemeinde zu nutzende gottesdienstliche Raum unter dem Triumphkreuz, und der Hohe Chor war vom Kirchenschiff kaum noch einsehbar, doch die Herzöge hatten viel Platz für weitere Grabkammern gewonnen.

Formal bestand das Bistum Ratzeburg auch nach der Resignation des letzten Bischofs bis zum Ende des Dreißigjährigen Krieges. Im Westfälischen Frieden (1648) wurde es in das **Fürstentum Ratzeburg** verwandelt und den Herzögen von Mecklenburg zugesprochen. Seitdem verlief bis 1937 quer durch Ratzeburg die Grenze zwischen zwei Herzogtümern: Der Dombezirk war mecklenburgisches Gebiet, der übrige Teil der Stadt gehörte zu Lauenburg. Im Zusammenhang mit dem sogenannten Groß-Hamburg-Gesetz wurde diese Trennung zwar aufgehoben, doch die Kirchen haben sich der staatlichen Regelung nicht angeschlossen. Der Ratzeburger Dom ist immer noch eine mecklenburgische Kirche, auch wenn er seit der Zeit der deutschen Teilung der nordelbischen Kirche zugeordnet ist.

Bei der grundlegenden **Restaurierung** in den Jahren 1960 bis 1966 ist der Ratzeburger Dom etwa wieder in den Zustand zurückversetzt worden, den er nach dem Willen seiner Erbauer haben sollte. Das war möglich, weil der Dom – außer den genannten Plünderungen und Veränderungen – von Umbauten weitgehend verschont geblieben ist. 1693 haben zwar die Dänen die Stadt Ratzeburg bei einer Beschießung völlig zerstört, doch dem Dom ist dabei nicht viel Unheil geschehen. Von dieser Beschießung zeugen noch einige Kugeln, die in die Außenwände eingemauert sind (am augenfälligsten ist das »Kegelspiel« an der Wand des südlichen Querschiffes). 1893 brannte nach einem Blitzschlag der gesamte Dachstuhl aus, die Glocken stürzten herunter, doch das Gewölbe hielt stand und bewahrte das Innere.

So ist der Dom zu Ratzeburg nicht nur die älteste aus Backstein gebaute romanische Kathedrale in Norddeutschland, sondern er hat den Geist seiner Erbauer am deutlichsten bewahrt. Dieser Geist durchweht den Dom im Größten wie im Kleinsten.

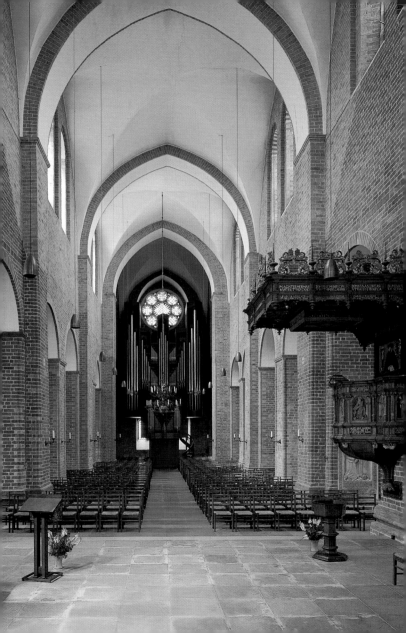

# Der Dom: Abbild des ewigen Heils und des Weges dorthin

In der Sicht des Hochmittelalters ist jeder Kirchenbau ein Abbild der Herrlichkeit Gottes, ein sichtbares Zeichen des ewigen Heils. Gleichzeitig stellt er den Weg dar, der zu diesem Heil hinführt. Auch das war für einen mittelalterlichen Menschen eine nicht hinterfragte Überzeugung, dass das Leben der Pilgerweg zum ewigen Heil ist – oder, wenn dieser Weg verfehlt wird, in die ewige Verdammnis führt. Nur die Kirche hatte die Vollmacht, den einzelnen Menschen vor dieser Verdammnis zu bewahren; nur sie war in der Lage, den Menschen auf den rechten Weg zu leiten.

Das wurde im Hochmittelalter ganz wörtlich genommen: **Pilgern** ist die erste Form des Reisens. Der Wunsch, wenigstens einmal im Leben eine Pilgerfahrt zu unternehmen, war in jedem Menschen jener Zeit lebendig und wurde von Hunderttausenden in die Tat umgesetzt. Wer den Weg nach Jerusalem, Rom und Santiago de Compostela nicht gehen konnte, musste sich mit einem Ziel in der Nähe begnügen. Als der Schweriner Dom um 1230 in den Besitz eines Tropfens des Heiligen Blutes gekommen war, wurde er von so vielen Pilgern besucht, dass er die Menge nicht mehr fasste. Dabei war er so groß wie der Dom zu Ratzeburg! Man riss ihn ab und baute ihn fünfschiffig wieder auf.

»Abbild des ewigen Heils« und »Darstellung des Weges dorthin« – das sind die Leitmotive für einen Kirchenbau im Zeitalter der Romanik. Man findet sie in allen Kirchen jener Zeit, gleichgültig, ob in Südfrankreich oder Norddeutschland.

Die Kirchen in den südlichen Ländern sind zumeist aus Kalkstein gebaut. Aus diesen Steinen lassen sich bildliche Darstellungen formen, die dem Pilger die Folgen der Sünde, die Notwendigkeit der Buße, die Entscheidung für den rechten Weg anschaulich machen. Solche Steine gibt es in unseren Breiten nicht, ein Import hätte die finanziellen Möglichkeiten weit überschritten. Die Bauleute mussten das Material nehmen, das in ihrer Umgebung in ausreichender Menge vorhanden war: Ton und Kalk. Mit der Errichtung eines so großen Gebäudes aus Backsteinen hatte man keine Erfahrung, und man sieht heute noch, wie die

Bauleute während der Zeit dazugelernt haben. Doch es ist ihnen bewundernswert gelungen, das ewige Heil und den Weg dorthin anschaulich abzubilden. Der Besucher bzw. der Pilger muss sich nur auf die abstrakte Sprache der Architektur einlassen. Man muss »um die Ecke denken«, wenn man Einzelheiten der Dompredigt verstehen will. Aber das ist nicht so schwierig, wie es vielleicht klingen mag.

## Die Predigt des Ratzeburger Domes

Der Grund des Heils ist das Kreuz Jesu. Es gibt keinen größeren Kirchenbau der Romanik, der nicht mehr oder weniger deutlich das **Kreuz als Grundriss** hätte. Das Fundament des Heils markiert auch in Ratzeburg das Fundament dieser Kirche.

Das Wort vom Kreuz muss ergänzt werden durch das Wort von der **Auferstehung**. Darum ist jede romanische Kirche mit der Spitze des Kreuzes nach **Osten** ausgerichtet: Zur Zeit des Sonnenaufgangs fanden die ersten Zeugen das Grab leer; das Licht des Lebens siegt über die Nacht des Todes. Um eine so große Kirche in Ost-West-Richtung bauen zu können, musste in Ratzeburg der Hügel nach Westen hin erweitert werden. Um das aufgeschüttete Erdreich am Abrutschen zu hindern, wurde exakt dem Turm gegenüber das sogenannte Steintor errichtet, das mit seiner Tordurchfahrt und einer weiteren, nicht sichtbaren Feldsteinmauer dem Druck des Turmes auf das Erdreich standhält.

Warum steht der Dom auf einem **Hügel**? – Ein Grund ist gewiss das Heiligtum der Göttin Siwa, das früher hier stand und nun durch eine christliche Kirche ersetzt wurde. Dadurch wurde der Sieg des Gottes der Christen über eine heidnische Gottheit augenfällig dargestellt. Der wichtigere Grund aber ist, dass das biblische Bild für das ewige Heil das himmlische Jerusalem ist (Offenbarung Kapitel 21). Jerusalem liegt erhöht. In der Bibel geht man nicht *nach* Jerusalem, sondern immer *hinauf*. Das ist auch der Weg, den der Pilger zum Dom hin gehen muss, und dieser Aufstieg setzt sich im Inneren der Kirche fort bis hin zum Altar. Dorthin zu gelangen war das Ziel des Pilgerns. Diese Stelle war ursprünglich der höchste Punkt der Kirche. An dieser Stelle berühren sich nach damaliger Vorstellung Himmel und Erde.

Der Weg in die Kirche hinein führt durch eine Tür, die im Vergleich zum Ganzen des Domes recht schmal ausgefallen ist. Wir betreten den Dom durch eine **enge Pforte**, der Weisung Jesu folgend (Matthäus 7, 13). Die hohen Bögen im Inneren beweisen, dass man problemlos an dieser Stelle auch ein großes Portal hätte bauen können. Man ließ hier die Architektur das predigen, was an anderen Kirchen durch Reliefs ausgesagt wird.

Die **Vorhalle** selbst ist ein vollendet schöner Bau. Ihr Äußeres wird geprägt von dem reich geschmückten Giebel: Eingefasst von Säge-kanten und Kreuzbögen, gegliedert durch senkrechte Halbrundstäbe und die im Fischgrätverband gelegten Steine, und einzigartig gestaltet durch das Scheibenkreuz. Im **Inneren** markiert der Vierpasspfeiler mit den im regelmäßigen Wechsel verlegten gelblichen und grün-schwarz glasierten Steinen, den Rundstabeinlagen und den dreieckigen Kapi-tellschilden die Besonderheit dieses Raumes.

Die anderen von Heinrich dem Löwen gebauten Dome umfassen in ihrem Inneren sieben aufeinander folgende Quadrate. Der Ratzebur-ger Dom hat nur sechs: Drei im Mittelschiff, je eines im Chor, in der Vierung und unter dem Turm. Möglicherweise hat man diesen Dom im Inneren um ein Quadrat gekürzt, weil man andernfalls den Hügel um ein weiteres Stück in das sumpfige Seeufer hinein hätte aufschütten müssen. Dies hat man gescheut. Um aber nichts fehlen zu lassen, hat man das siebte Quadrat nach Süden hin gebaut und dadurch den Dom um die Vorhalle bereichert.

In keinem der vier »Löwendome« gibt es ein Westportal, das einen Durchgang direkt auf den Altar hin gestattet. In Lübeck und Schwerin betritt man (oder betrat ursprünglich) den Dom von der Südwestseite her – wie in Ratzeburg. In Braunschweig liegt der Eingang an der nord-westlichen Seite. In allen vier Kirchen muss man also nach wenigen Schritten von der ursprünglichen Wegrichtung im rechten Winkel abweichen, wenn man zum Altar, dem Ziel des Pilgerweges, gehen will. Die Architektur sagt dem Pilger: Wenn du zum Heil gelangen willst, dann musst du deinem Weg eine andere Richtung geben – biblisch gesprochen: *Buße tun*. Was deine Füße dort tun, wo jetzt die große Orgel steht, das soll dein Herz erreichen.

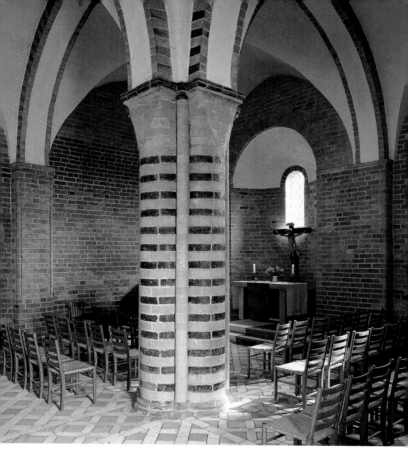

▲ *Vorhalle*

An dieser Stelle hat man den schönsten Blick vor Augen, den der Ratzeburger Dom bietet: Man sieht ein Gleichnis für Harmonie. Das ist nicht das Ergebnis des Zufalls, sondern der sorgfältigsten Planung.

Kein biblischer Satz wird in den Schriften der romanischen Zeit so häufig zitiert wie der aus dem apokryphen Buch Weisheit Salomonis 11, 21: »Alles hast du nach Maß und Zahl und Gewicht geordnet.« In

*Seite 16/17: Blick über den Ratzeburger See auf den Dombezirk*  **15**

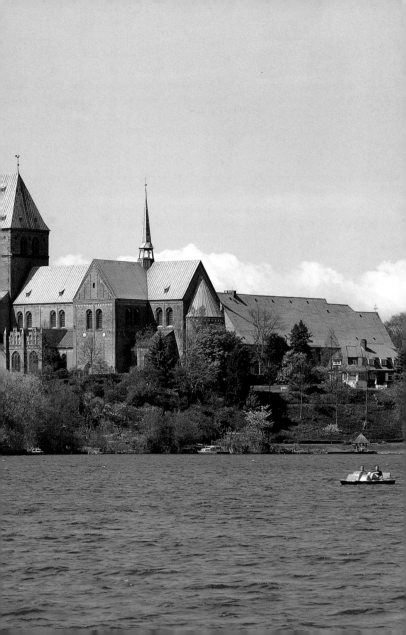

dem harmonischen Zusammenspiel verschiedener Größen erkennt der Mensch des Hochmittelalters einen Hinweis auf Gott, der alles durchwaltet und zu völliger Harmonie bringen kann und will.

Zwei **Grundformen** bestimmen den Ratzeburger Dom: Das **Quadrat** und der **Kreis**. Beides sind nicht schlichte geometrische Formen, sondern Symbole.

Das **Quadrat** mit seinen vier gleichen Seiten und Winkeln erinnert an die vier Jahreszeiten, die vier Himmelsrichtungen, die vier Elemente (Wasser, Erde, Feuer, Luft). Es ist das Symbol der geschaffenen Welt.

Das Maß des Ratzeburger Domes findet sich im Quadrat der **Vierung**, das durch das Zusammentreffen des Längs- und des Querbalkens des Grundriss-Kreuzes gebildet wird. Es misst 8,28 Meter – korrekter: Es misst genau 24 karolingische Fuß (1 karolingischer Fuß = 34,3 bis 34,5 Zentimeter). Die Seitenschiffe sind 12 Fuß breit, das Gewölbe ist 48 Fuß hoch. Alle diese Zahlen sind durch 3, 4, 6 und 12 teilbar, das heißt durch die Zahlen, die im Hochmittelalter als die wichtigsten, die heiligsten Zahlen angesehen werden: Die 3 ist die Zahl der göttlichen Dreieinigkeit, die 4 die Zahl seiner Schöpfung, die 6 gilt als vollkommene Zahl, weil sie die Summe ihrer Divisoren ist (1 + 2 + 3 = 6; diese Eigenschaft haben auch noch die 28 und die 496), und die 12 weist hin auf die Zahl der Stämme Israels und die Zahl der Jünger Jesu. – Diese Zahlensymbolik mag uns heute fremd erscheinen; im Hochmittelalter hat sie im Denken der Menschen eine große Rolle gespielt.

Der **Kreis** mit seiner unendlichen, einen Punkt umgebenden Linie steht für die Vollkommenheit Gottes. Er begegnet uns im Dom nur als Halbkreis; da allerdings an zentraler Stelle: Der Bogen über dem Altar ist als vollkommener Halbkreis mit roten Steinen ausgeführt. Er weist darauf hin, dass sich an dieser Stelle Himmel und Erde berühren, dass Gott hier in der Gestalt von Brot und Wein gegenwärtig ist.

Die diagonal zu den Pfeilern verlaufenden Gewölberippen sind ebenfalls als Halbkreise ausgeführt. Dies hat zur Folge, dass die Spitze des Gewölbes höher ist als der rechtwinklig zu den Pfeilern gezogene Gurtbogen. Den Abstand zwischen dem höchsten Punkt des Bogens und der Spitze des Gewölbes hat man an dieser Stelle ausgemauert

und verputzt. Bei den anderen Pfeilern wurden die Gurtbögen spitz geformt, um sie den Gewölben anzugleichen.

Wenn damit die Unterschiede zwischen den fünf Spitzbögen im Mittelschiff und dem einen Rundbogen über dem Altar erklärt sind, muss auf eine andere Auffälligkeit hingewiesen werden: Der vom Eingang her gesehen erste Bogen auf der rechten Seite ist spitz, während alle anderen elf Bögen zwischen dem Mittel- und den Seitenschiffen rund sind. (Die zwölf Bögen zu den Seitenschiffen hin können als Hinweis auf die zwölf Tore des himmlischen Jerusalems gedeutet werden: Offenbarung 21, 12 + 13.)

Die Erklärung, die Bauleute hätten irrtümlich den Mittelpfeiler um 45 Zentimeter zu weit nach Westen gerückt und seien darum gezwungen gewesen, diesen Bogen spitz auszuführen, um ihn in der Höhe den anderen anzugleichen, leuchtet nicht ein. Wer elf Bögen korrekt einmessen kann, wird beim zwölften damit keine Probleme haben. Einleuchtender ist vielmehr die Deutung, dass man hier bewusst einen »Fehler« eingebaut hat, um den Pilger darauf hinzuweisen: Auch wenn du auf deinem Weg zum Heil Buße getan und deinem Weg eine andere Richtung gegeben hast, bist und bleibst du Sünder. Vollkommen ist Gott allein.

Eine andere Beobachtung kommt hinzu: Von der Rückseite des Altars (= der östlichen Seite des ersten Quadrates) bis zur Westwand ist der Dom 58 Meter lang – das sind 168 bzw. 7 × 24 Fuß. Die Zahlensymbolik ist selbst dem darin ungeübten Zeitgenossen erkennbar. Das bedeutet: Als man im Jahre 1165 die ersten Steine im Osten des Domes mauerte, wusste man zwar nicht, wie lange man brauchen würde, um die Westfront errichten zu können. Aber man wusste genau, an welcher Stelle die Wand zu mauern wäre. Wer dieses Maß über 60 Jahre hinweg auf den Fuß genau einhält, der wird sich bei einem Pfeiler nicht vermessen haben. – »Alles hast du nach Maß und Zahl und Gewicht geordnet.« Die Bauleute des Ratzeburger Domes haben diesen Glaubenssatz anschaulich dargestellt.

Obwohl die Kirche auf den ersten Blick einheitlich wirkt, sind doch verschiedene **Bauabschnitte** und Veränderungen erkennbar. Fünf Hinweise:

1. Im östlichen Teil des Domes sind alle Pfeilerkanten durch eingelegte Viertelrundstäbe gestaltet: die »sächsische Kante«. Der Pfeiler in der Mitte des Langhauses ist mit Dreiviertelrundstäben als »dänische Kante« geschmückt. Im Westteil des Domes ist bei den Pfeilern die »lübische Kante« (Halbrundstäbe) ausgebildet.

2. Der Raum oberhalb der Seitenschiffe sollte ursprünglich zum Kirchenschiff hin geöffnet werden. Darauf weisen die beiden vermauerten Öffnungen hin, die links und rechts in der Westwand des Querschiffes zu sehen sind.

3. Die gesamte Westfront war ursprünglich anders geplant: Entweder mit zwei Türmen (die starken Mauern brechen ab, wo man später die Balken der Pultdächer auflegte) oder als geschlossener Riegel. Ob Geldmangel oder Sorge um die Standfestigkeit dazu führte, stattdessen einen Mittelturm zu bauen, ist unbekannt.

4. An den Außenseiten der Apsis zeigen die fünf Halbrundstäbe die Unsicherheit im Umgang mit dem Backstein: Sie stimmen nicht mit den drei Fenstern überein, und ihre Enden haben keine Verbindung mit dem darüber verlaufenden Bogenfries; beim Giebel der Vorhalle sind die Stäbe jeweils mit dem Fuß eines Kreuzbogens verbunden.

5. An der Nordostecke des Domes erkennt man, wie die Bauleute mit der Gestaltung von Friesformen experimentiert haben: Die schweren Bögen der Apsis werden abgelöst durch Rauten, diese durch schmale Rundbögen, und die wiederum durch die Kreuzbögen, welche den übrigen Teil des Domes schmücken. Der Kreuzbogenfries ist nachfolgend an vielen Kirchen verwendet worden – bis hin zum Dom zu Riga.

## Die Ausstattung

Die Plünderer der Jahre 1552 und 1574 hatten alle materiell wertvollen Gegenstände geraubt. Während der Barockzeit wurde der Dom wieder reichlich ausgeschmückt. Diese Veränderungen hat man allerdings bei der grundlegenden Restaurierung in der Mitte des letzten Jahrhunderts zurückgenommen.

Vom ursprünglichen **Altar** (Ende des 15. Jahrhunderts) sind nur die Seitenflügel mit den spätgotischen Figuren erhalten: In jeder Reihe

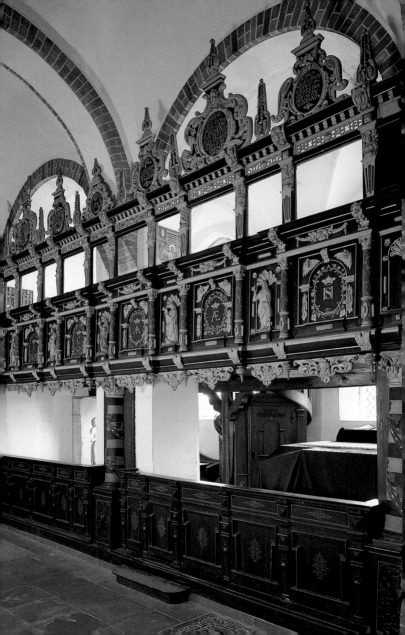

stehen drei Apostel, dazu ein besonders wichtiger Glaubenszeuge: Auf der linken Seite oben *Ansverus*, unten *Katharina*, rechts oben die *Muttergottes*, unten *Barbara*. Alle Figuren tragen das besondere Zeichen ihres Glaubenszeugnisses in der Hand.

Der Mittelteil ist das Werk eines unbekannten Meisters um 1430. Mit 54 Figuren stellt es die Passionsgeschichte bis zur Auferstehung dar. Es ist – wie die Schrift darunter vermerkt – »aus einem Stein gehauen« und bemalt worden. Ähnliche Reliefs befinden sich im St. Annen-Museum zu Lübeck, im Dom zu Schwerin und in der Marienkirche zu Anklam. Ursprünglich schmückte es einen Altar der Pfarrkirche zu Güstrow. Weil man es dort nach der Errichtung des großen Altares nicht mehr benötigte, der Ratzeburger Altar nach den Plünderungen aber ein trauriges Aussehen hatte, verkaufte man es 1582 für 13 Gulden nach Ratzeburg.

Oberhalb der Passionstafel steht der **Salvator Mundi** (der Heiland der Welt), eine silberne Barockfigur aus dem Jahre 1643. Die zwölf Apostelfiguren, die diesen Christus ursprünglich umgaben, wurden 1830 gestohlen.

Auf den Rückseiten der Seitenflügel befinden sich gemalte Darstellungen der Geburt und des Leidens Jesu, der Ansverus-Geschichte sowie Bischofsgestalten. Diese Malereien sind leider nur noch fragmentarisch erhalten, die sichtbaren Reste zeugen aber von einer großen Qualität. Entstanden sind sie zweifelsfrei in Lübeck um 1480; das Strukturregister des Domes nennt als Maler *Hinrik van dem Kroghe*.

An den Seiten des Chorquadrats stehen zwei **gotische Dreisitze**. Den Rechten schmücken zwei bemerkenswerte Reliefs (um 1340): Der Gemeinde zugewandt die Wurzel Jesse, zum Altar hin ein Eichbaum, dessen Wurzel eine Nische mit einer Bischofsgestalt einfasst.

Die **Wangen des Domherrengestühls** (um 1200) tragen eine reiche Kerbschnitzerei und sind – von den Steinen abgesehen – die ältesten Teile des Domes, zugleich die ältesten in Norddeutschland erhaltenen. 1880 wurden sie zu zwei Gestühlreihen ergänzt.

Die **Triumphkreuzgruppe** oberhalb der Stufen zum Hohen Chor wurde um 1260 aus Lindenholz geschnitzt. Das Kreuz ist mit Blättern und Blüten als »lebender Baum« gekennzeichnet; an seinem Fuß ist

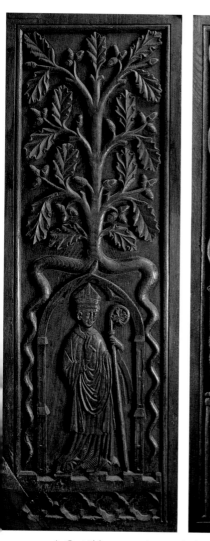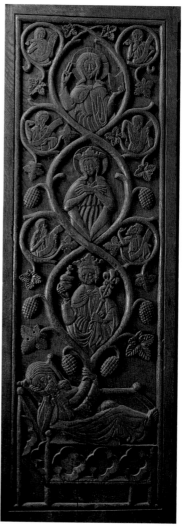

▲ *Gestühlwangen eines gotischen Dreisitzes, um 1340* ▲

nicht – wie üblich – ein Schädel dargestellt, sondern die Muttergottes mit dem Jesuskind. Links unter dem Kreuz steht Maria, rechts der Jünger Johannes.

In den beiden Seitenapsiden des Domes stehen zwei mehr oder weniger stark beschädigte **Andachtsbilder**: In der nördlichen Apsis eine Pietà (die Schmerzensmutter), in der südlichen Christus auf der Rast (der Schmerzensmann). Sie stellen keine biblischen Szenen dar, sondern sollen der Andacht des Gläubigen aufhelfen. In die Gruppe dieser Skulpturen gehört die Madonna, die am rechten Pfeiler vor der großen Orgel ihren Platz zugewiesen bekommen hat. Sie ist ebenfalls das Werk eines unbekannten Meisters aus dem 15. Jahrhundert, und auch ihr sind – wie der Pietà – bei einer mutwilligen Zerstörung Nase und Lippen abgeschlagen worden. – Zu den Andachtsbildern gehört auch die 1998 von Walter Green geschaffene Skulptur, die der Künstler »Aufbruch« genannt hat.

Die **Kanzel** wurde 1576 von *Hinrich Matthes* aus Lübeck gefertigt und zunächst am Pfeiler mit der dänischen Kante aufgestellt, also in der Mitte des von der Gemeinde damals nutzbaren Raumes. Sie ruht auf dem Haupt des Mose (das in jenen Zeiten auf Grund eines Übersetzungsfehlers »gehörnt« statt »strahlend« gestaltet wurde). Die Brüstung zeigt im Mittelfeld den Gekreuzigten, links und rechts daneben die vier Evangelisten und in den Außenfeldern Paulus und Petrus. Der Schalldeckel ist unterhalb der Wappen mit dem lateinischen Glaubensbekenntnis umschrieben.

Das **Reliefbild** zwischen Brüstung und Schalldeckel stellt *Georg Usler* dar, den ersten lutherischen Prediger am Ratzeburger Dom. Da er sein Amt von 1566 bis 1597 innehatte, hat er sich über 20 Jahre selbst beim Predigen über die Schulter gesehen.

Schräg hinter der Kanzel steht im nördlichen Seitenschiff die **Taufschranke**. Auch sie wurde von Meister Matthes aus Lübeck geschaffen (1577). Die Krone in ihrer Mitte bedeckte das Taufbecken, sie wurde zu jeder Taufe empor gezogen. Dies Werk musste von dem ihm zukommenden Standort weichen und der großen Orgel Platz machen.

Oberhalb der Schranke ist an der Nordwand des Querschiffes das **Herzogsepitaph** von 1649 angebracht. Es wurde, wie das 20 Jahre

*Altarretabel von Gebhard Georg Titge, 1629* ▶

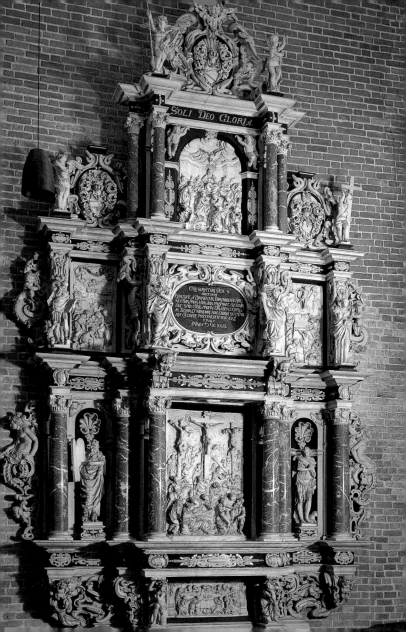

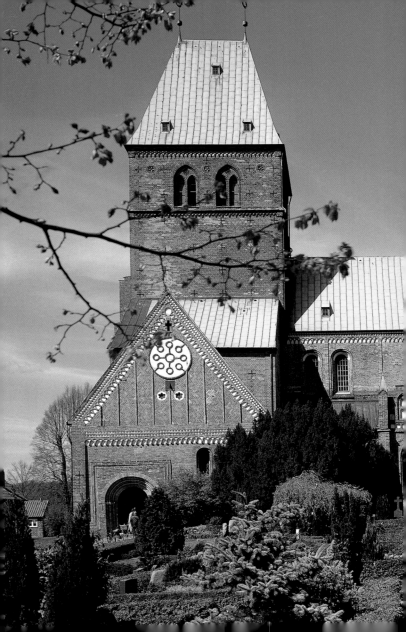

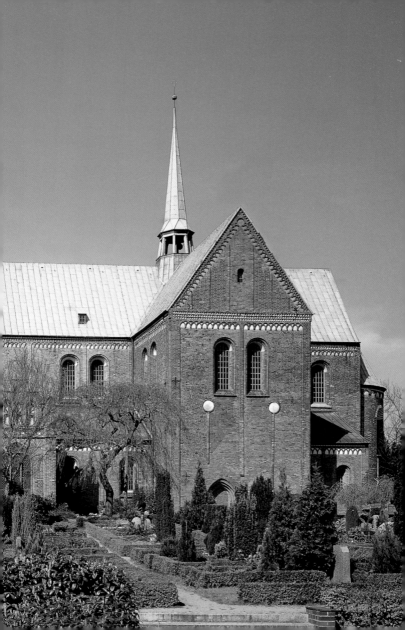

vorher entstandene **Altarretabel**, welches nun die gegenüber lie
gende Wand ziert, von *Gebhard Georg Titge* im frühbarocken Knorpe
stil geschaffen. Dieses Retabel ersetzte von 1629 bis 1962 den heut
gen Altaraufsatz. Das Verbindungsstück zwischen Altar und Aufsat
war die Darstellung des Heiligen Abendmahls; darüber erheben sic
kreuzförmig Reliefs der Kreuzigung, der Geburt, der Auferstehung un
der Ausgießung des Heiligen Geistes. Titge hat ebenfalls die Front de
Kirchenstuhles der Herzogsfamilie geschaffen (1637), den sogenann
ten **Lauenburger Chor**.

Von den 29 Ratzeburger Bischöfen wurden 25 an verschiedene
Stellen im Dom beigesetzt. Ihre **Grabplatten** wurden 1880 aufgenom
men und in die Wände eingefügt. An die ersten acht Bischöfe erinner
gleichartige kleine Platten, die im 14. Jahrhundert geschaffen wurde
und jetzt zu beiden Seiten des Altars im Chorfußboden verlegt sind.

1978 wurde die große **Rieger-Orgel** gebaut, die dem Altar gegen
über frei vor der Westfront steht. Sie ist ein Meisterwerk unter de
Königinnen der Instrumente. Zwei Pedale, vier Manuale, 76 Registe
und 5000 Pfeifen begeistern alle Liebhaber der Orgelmusik. Das Instru
ment verdeckt teilweise die 1969 von *W. Buschulte* als Gefallener
ehrung gestalteten Fenster der Westfront.

2001 erhielt der Dom ein neues **Geläut**: Sechs Bronzeglocken erset
zen jetzt die 1926 aufgehängten drei Glocken aus Eisen.

## Domkloster

Nördlich an die Kirche schließt sich das ehemalige Kloster an. Ei
**Kreuzgang** umgibt die um einen rechteckigen Innenhof angeordnet
Anlage. Mit dem Bau des östlichen Teils wurde gemäß einer Inschrift a
der Ostwand des Kreuzgangs 1251 begonnen. Der **Kapitelsaal**, nebe
der Sakristei gelegen, wurde annähernd in seiner ursprüngliche
Gestalt wiederhergestellt. Der Kreuzgang in diesem Bereich ist vo
acht spätromanischen Kreuzrippengewölben überdeckt.

Zehn Jahre später begann der Bau des **Nordflügels** mit seinen
vierjochigen, zweischiffigen Refektorium und dem hier hochgotisc
gewölbten Kreuzgang. Die Nordwand ist mit **Wandmalereien** ge

*Ostflügel des Kreuzgangs, nach 1251*

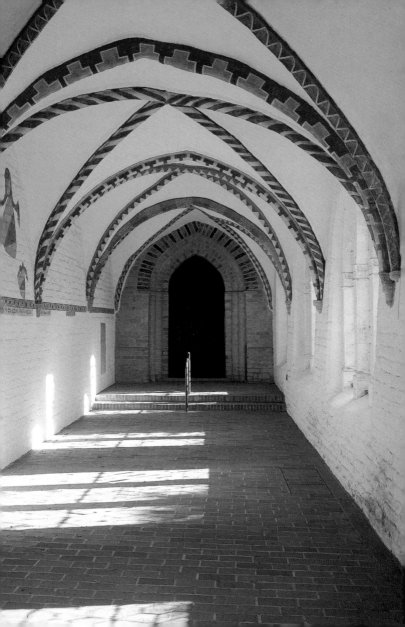

schmückt, die einzelne Aussagen des Glaubensbekenntnisses Aposteln und Propheten zuordnen. Sie entstanden um 1400.

Der **Westflügel** der Klosteranlage besteht lediglich aus dem Kreuzgang, der wegen anderer Nutzung nur teilweise – im Bereich der jetzigen Kunstkammer – zugänglich ist.

An der Nordseite des Innenhofes steht an einem Stützpfeiler der von *Ernst Barlach* geschaffene »**Bettler auf Krücken**«, ein Bronzenachguss (1978) des Werkmodells einer zur Lübecker Katharinenkirche gehörenden Terrakottafigur.

Wenn dieses Werk auch nicht für den Ratzeburger Dom bestimmt war, steht es doch so da, als hätte Barlach diesen Platz dafür im Auge gehabt. Wer den Innenhof betritt, erlebt anschaulich die Bedeutung zweier Worte Martin Luthers: »Ein feste Burg ist unser Gott« und »Wir sind Bettler, das ist wahr.«

**Literatur:**

Wolfgang Götz, Die baugeschichtliche Bedeutung des Domes von Ratzeburg. In: Lauenburgische Heimat, Heft 103, Ratzeburg 1982

Johannes Habich, Der Dom zu Ratzeburg, 3. Auflage, München 1985 (Große Baudenkmäler, 283)

Richard Haupt, Der Dom zu Ratzeburg. Baugeschichte und Beschreibung. In Kunst- und Geschichtsdenkmäler des Freistaates Mecklenburg-Strelitz Band II, Neubrandenburg 1934

Paul von Naredi-Rainer, Architektur und Harmonie: Zahl, Maß und Proportion in der abendländischen Baukunst, 5. Auflage, Köln 1995

Ferdinand von Notz, Der Dom zu Ratzeburg, Ratzeburg 1932

Uwe Steffen, Der Apostelaltar im Ratzeburger Dom. In: Schriftenreihe des Vereins der Freunde des Ratzeburger Domes e. V., Ratzeburg 1990

Ders., Die Kanzel im Ratzeburger Dom, ebd., Ratzeburg 1994

Ders., Die gotischen Bildwerke im Ratzeburger Dom, ebd., Ratzeburg 1996

Ders., Barock im Ratzeburger Dom, ebd., Ratzeburg 1997

Uwe Steffen und Werner von Wyszecki, Der Ratzeburger Dom im 19. und 20. Jahrhundert, ebd., Ratzeburg 1999

Aufnahmen: Jutta Brüdern, Braunschweig
Druck: F&W Mediencenter, Kienberg

Rückseite: *Wandmalerei im nördlichen Kreuzgang, um 1400*

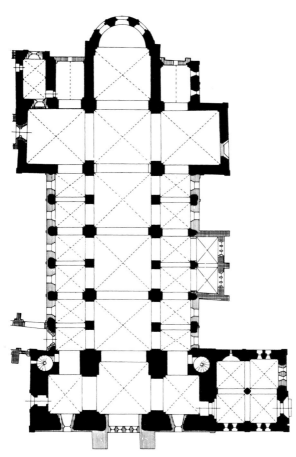

*Grundriss*

**Der Dom zu Ratzeburg**
Bundesland Schleswig-Holstein
Domhof 35
23909 Ratzeburg
Tel. 04541/3406
www.ratzeburgerdom.de

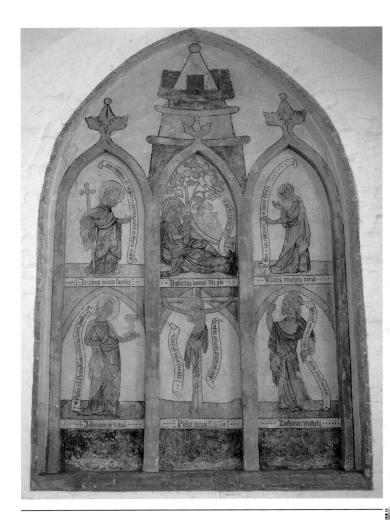

DKV-KUNSTFÜHRER NR. 283
5. Auflage 2013 · ISBN 978-3-422-02380-2
© Deutscher Kunstverlag GmbH Berlin München
Paul-Lincke-Ufer 34 · 10999 Berlin
www.deutscherkunstverlag.de